தீண்டுகிறாய் நினைவில்

கவிதை

கெ.மாயகிருஷ்ணன்

XpressPublishing
An imprint of Notion Press

XpressPublishing
An imprint of Notion Press

Old No. 38, New No. 6
McNichols Road, Chetpet
Chennai - 600 031

First Published by Notion Press 2020
Copyright © G.Mayakrishnan 2020
All Rights Reserved.

ISBN 978-1-64805-088-6

This book has been published with all efforts taken to make the material error-free after the consent of the author. However, the author and the publisher do not assume and hereby disclaim any liability to any party for any loss, damage, or disruption caused by errors or omissions, whether such errors or omissions result from negligence, accident, or any other cause.

While every effort has been made to avoid any mistake or omission, this publication is being sold on the condition and understanding that neither the author nor the publishers or printers would be liable in any manner to any person by reason of any mistake or omission in this publication or for any action taken or omitted to be taken or advice rendered or accepted on the basis of this work. For any defect in printing or binding the publishers will be liable only to replace the defective copy by another copy of this work then available.

பொருளடக்கம்

முன்னுரை	v
1. அத்தியாயம் 1	1
2. அழகு	2
3. புன்னகை	3
4. வெட்கம்	4
5. கற்பனை	5
6. ஏக்கம்	6
7. உச்சம்	7
8. மனிதம்	8
9. நினைவு	9
10. தினம்	10
11. இரவு கவிதை	11
12. உரிமை	12
13. நேசம்	13
14. ஒளி	14
15. பறவை	15
16. மறுப்பு	16
17. முகவரி	17
18. மனம்	18
19. உடை	19
20. மறக்கவில்லை	20
21. காற்று	21
22. ஏஞ்சல்	22
23. தேவதை	23

பொருளடக்கம்

24. தேடுகிறேன்	24
25. மயக்கம்	25
26. இதழ்	26
27. குளிர்	27
28. தனிமை	28
29. பேரழகு	29
30. கற்றது	30
31. யாரோ	31
32. காதல்	32
33. பரிதாபம்	33
34. பேரதிசயம்	34
35. பிரியம்	35
36. உண்ணாவிரதம்	36
37. உறக்கமின்றி	37
38. கிறுக்கல்	38
39. விழி	39
40. ஓய்வின்றி	40
41. தீண்டுகிறாள்	41
42. தேடுகிறது	42
43. எதிர்காலம்	43
44. பிம்பம்	44
45. மாணவன்	45
46. சிறு புன்னகை	46
47. இமை	47

முன்னுரை

"கவிதை என்பது
சக்திமிக்க உணர்ச்சிகளின்
தன்னெழுச்சிப் பிரவாகம்"
--வில்லியம் வேர்ட்ஸ் வொர்த்

மனம் எதிர்கொள்ளும் வடுக்கள், அன்பு ,தவிர்க்க ,முடியாத காதல், தனிமைக்கு இறை போடும் தனிமை என்று காலத்தின் பயணங்களில் கற்றுக் கொண்டதையும், இந்த நொடியில் கற்றுக் கொடுப்பதையும் காகித பக்கங்களில் நிரப்புகிறேன் . ஒவ்வொரு மனதின் நீரோட்டத்தில் கரைந்து கொண்டிருக்கும் கவிதைகள் பல. இன்று கவிதைகள் வாசிக்காத மனிதர்கள் இருக்கிறார்கள். ஆனால் கவிதைகள் இல்லாத மனிதர்கள் கிடையாது . ஒரு வலியை, ஒரு காதலை , ஒரு அழகியலை , துல்லியமாய் அளக்க முடியாத கண்ணீர் துளிகளை , ஏக்கத்தை, பிரிவை , இப்படி ஏராளமான உணர்வுகளை இரண்டு மூன்று வரிகளில் துல்லியமாய் கச்சிதமாய் எழுதி விடக்கூடிய நுட்பம்தான் கவிதைகள். தோல்விகள் , வெற்றிகள், கொண்டாட்டங்கள் எதுவாயினும் ஒவ்வொருவரின் மன உணர்ச்சிகளை நெருப்பாய் , பனியாய் புன்னகையாய் ,கோபமாய், கேள்வியாய் , கொட்டி தீர்க்க முடியும். இந்த சிறு தொகுப்பு மனதின் நதியில் தத்தளிக்கும் உணர்வுக்கு வெளிச்சம் மிடுவதாகக் உணர்கிறேன். பேரன்புமிக்க அன்பர்களே வாசியுங்கள் மின்னஞ்சல் மூலம் கருத்து அளியுங்கள்.

ப்ரியமுடன்
கெ.மாயகிருஷ்ணன்
maya.pbt@gmail.com

அத்தியாயம் 1

தீண்டுகிறாய் நினைவில்...

2. அழகு

ஆதலால் தான் அழகானாய்
நீ - புன்னகையோடு பேசும்
 உனது விழி

3. புன்னகை

உறக்கம்
கலைந்து
எல்லா பூக்களும்
மீண்டும் பூத்தது
சப்தமின்றி உனது
மின்னொளி புன்னகை

4. வெட்கம்

குயிலின் மொழி
சிணுங்களின்
நாணல்
சேர்த்து வைத்த
அவள்
புன்னகை... இமை மூடி
ப்ரியமாய்
கொட்டுகிறாள்
காதல் திசைக்கு

5. கற்பனை

அன்பே
கனவு காண
வந்து போவதில்லை
நீ
எனது இரவில்

6. ஏக்கம்

இப்போதெல்லாம்
பார்க்க மறுக்கிறது
நிலவை
அது உன்னை
ஞாபகப்படுத்திவிடுது

7. உச்சம்

கொட்டித்தீர்க்கும்
கொஞ்சலில்
முட்டிமோதும்
நாணல்
காதல்

8. மனிதம்

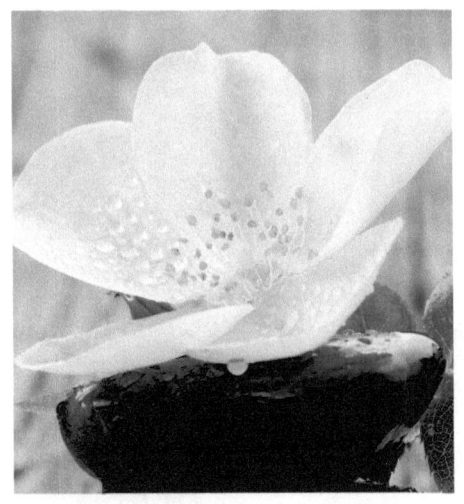

மழை துளி
மீட்கிறது
துளிர்க்கும்
விதை

9. நினைவு

எதையெதையோ
நினைவுப்படுத்தும்
மனதில்
எல்லாவற்றையும்
முந்திக் கொண்டு
வந்து விடுகிறாய் - நீ

10. தினம்

காலை கதிரவன்
எழுதுகிறான்
புதுப்புது நாளொன்றில்
புதுக்கவிதை
ஒன்று
பூக்களோடு

11. இரவு கவிதை

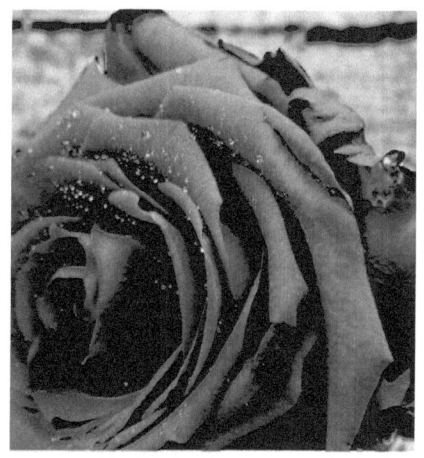

பொலப்பொலவென
சிந்துகிறது
எழுதுகோல்
கவிதை வழியாய்
இனியவாழ்த்தென்று
இரவுக்கு

12. உரிமை

எடுத்துக்கொள்கிறாய்
எனது இதயத்தை
ஒற்றை பார்வையோடும்
ஒட்டிக் கொண்ட
இதழோடும்
உரிமையாய்

13. நேசம்

காற்றின்
கோபத்தில்
உதிர்ந்த பூக்கள்
மீது
பரிவு காட்டுது
மழை

14. ஒளி

விண்மின்கள்
வெளிச்சத்தில்
பயமின்றி
பாய்கிறது
கடலில் - நதி

15. பறவை

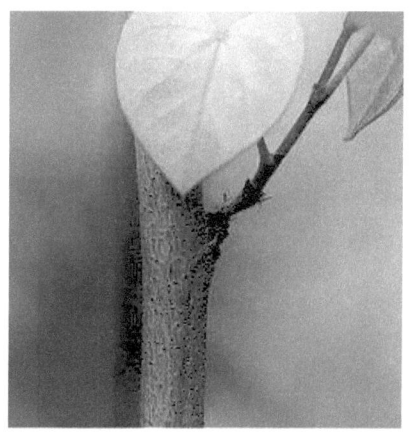

இலைகளுக்கு
மறைவில்
கட்டியெழுப்பிய
பறவையின் கூடு
நனைகிறது
இரவு மழையில்

16. மறுப்பு

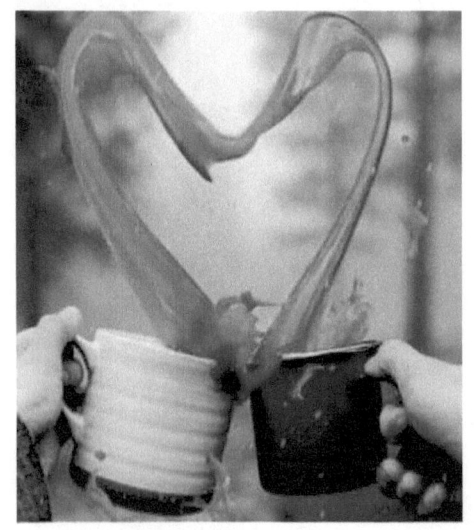

எனது
அன்பிற்கு
முகவரி
கொடுப்பதில்லை
நீ

17. முகவரி

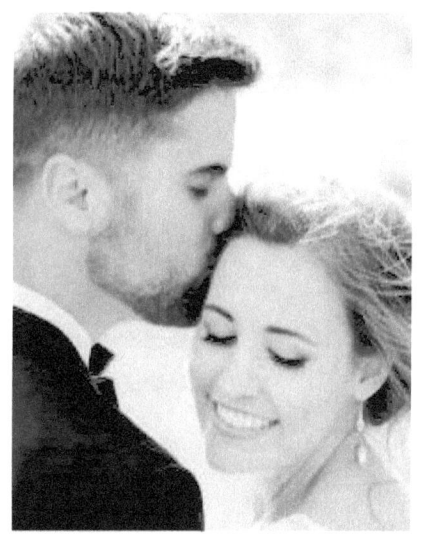

அழகாய்
முகவரி எழுதுகிறாள்
அறிய முடியாத
பெயருக்கு
முன் மெலிந்த
புன்னகையால்

18. மனம்

சிறக்கின்றி
பறந்து போகுது
உறங்க திரும்பும்
வரை
மனம்

19. உடை

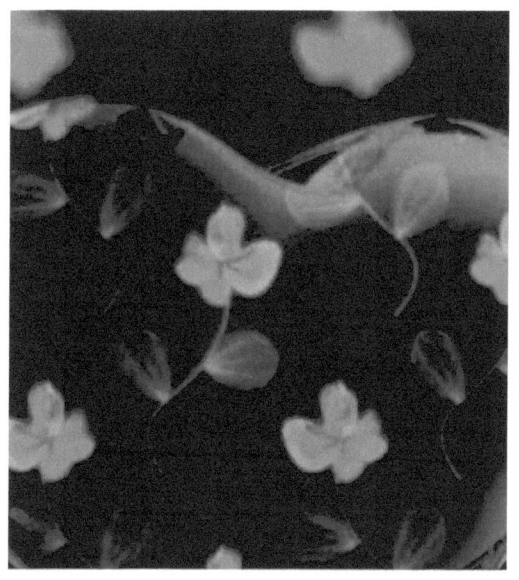

கார்மேகம்
கலைந்து
வழிகிறபோது
நனைந்தது
உடுத்த ஏதுமின்றி
காற்று

20. மறக்கவில்லை

எப்போதோ
வீசிய ஒரு
புன்னகை
நிழலாய் படிந்து
கிடக்குது - மனதில்

21. காற்று

மணமென்னும்
உணர்வோடு
இடைவெளியை
கோர்க்கிறது
காற்றோடு - பூக்கள்

22. ஏஞ்சல்

புல்வெளி
படுக்கையில்
துள்ளியாடும்
மான் விழிகளை
மூழ்கடிக்கும்
பேரழகு -அவள்

23. தேவதை

உயிரே
கண்ணாடி முன்
நின்று அலங்கரிக்காதே
பின் எந்த பிம்பமும்
பிரதிபலிப்பதில்லை -அது

24. தேடுகிறேன்

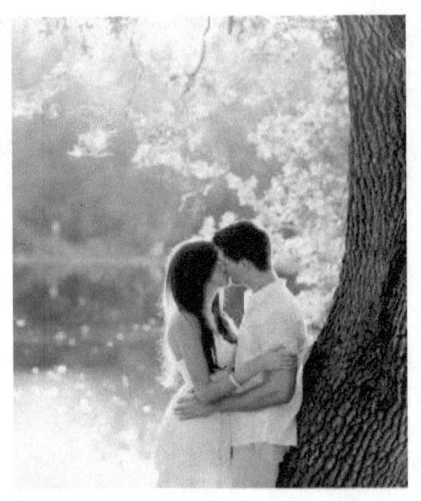

இரவு
ஆழத்தில்
நிலவு துணையோடு
தேடுகிறேன்
இன்னும் பூத்திடாத
ஓர் கவிதை

25. மயக்கம்

தேனீர் கோப்பை
மீது பனித் தூறல்
சற்றென்று
உனது பிம்பம்

26. இதழ்

இதழோரம்
இளம் சிவப்பு
எச்சரிக்கை செய்கிறது
அவள்
கடந்த போது

27. குளிர்

மழையில்
நனைகிறது
யாரும் காணும் முன்
அவள் புன்னகை

28. தனிமை

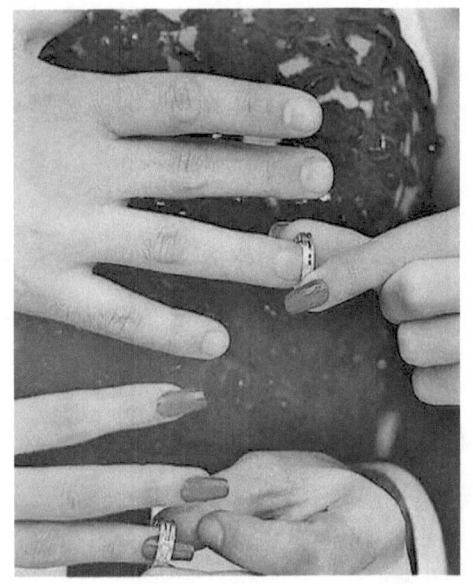

அன்பே
இரை போடுகிறாய்
அவ்வப்போது
வந்து விழும்
உனது பிம்பம்
தனிமைக்கு

29. பேரழகு

உனது
கவர்ந்திழுக்கும்
கண்ணழகு
நதியில்
மின்னிக்கொண்டிருக்கும்
விண்மீன்கள்
நிறமிழக்காத
கடலில் நீந்தும்
அலங்கார மீன்கள் - நீ

30. கற்றது

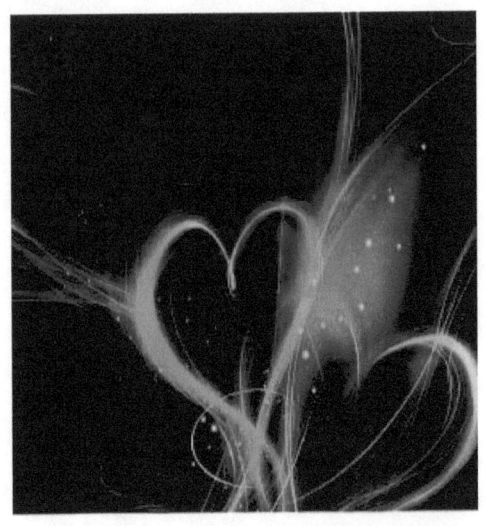

காலம்
கற்றுக்கொடுப்பதை
மெல்ல மெல்ல
மென்று விழுங்குகிறது - மௌனம்

31. யாரோ

முன்னும் பின்னும்
அறிந்திடாத
அறிமுகமாய்
நகர்கிறாய்
ஒரு புன்னகை - வழியாய்

32. காதல்

நிலவு பிம்பம்
வீழ்வதில்லை
எனது
இதயம் மீது
நீ
வந்து போகாத - இரவு

33. பரிதாபம்

தீராத
நொடிப்பொழுதும்
தாகம் தீர்க்கிறாய்
நினைவில்
நீ

34. பேரதிசயம்

விலகிடாத
சொற்கள் வந்து
மோதுகிறது
கவிதையாய்
வடித்திட முடியாத
சுவாரசியமாய் - அவள்

35. பிரியம்

தீபங்களை
தீண்டும்
காற்று போல
இமை மீது
அழகாய் நீ

36. உண்ணாவிரதம்

அன்பே சுவாசிக்க
மறுக்கிறதாம் பூக்கள்
உனது
சுவாசகாற்று
தீண்டும் வரை

37. உறக்கமின்றி

இமை மூடாத
இரவு விழிகள்
விண்மீன்கள்

38. கிறுக்கல்

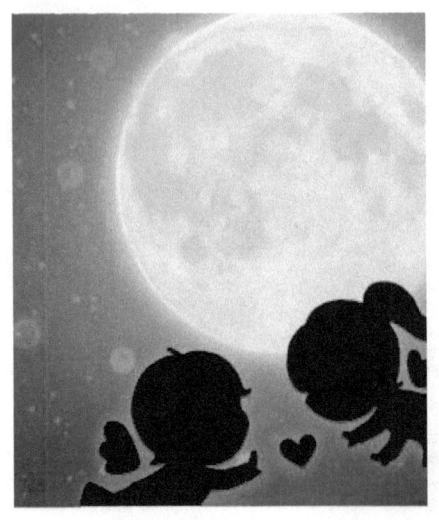

எழுதப்படாத
கவிதை மீது
மொய்க்கிறது
எனது
கற்பனையும்
எழுத்தும் - மொழினுள்

39. விழி

இளம் காற்றில்
களைந்த கூந்தலை
ஒதுக்கியவாறு
தீண்டுகிறாய்
இதயம் மீது

40. ஓய்வின்றி

விண்மீனே
மொய்த்து கொண்டே
இருக்கிறாய்
பூக்கள் மீது
வண்ணத்துப்பூச்சி போல
நினைவில் - நீ

41. தீண்டுகிறாள்

தீண்டுகிறாள்
வண்ணப் பூக்கள்
கார்மேகம் மீது
வானவில் தீட்டுவது போல
பளபளப்பான கற்களில்
கண் விழிக்கும்
அலங்கார மீன் போல
கற்பனை கடலில் - அவள்

42. தேடுகிறது

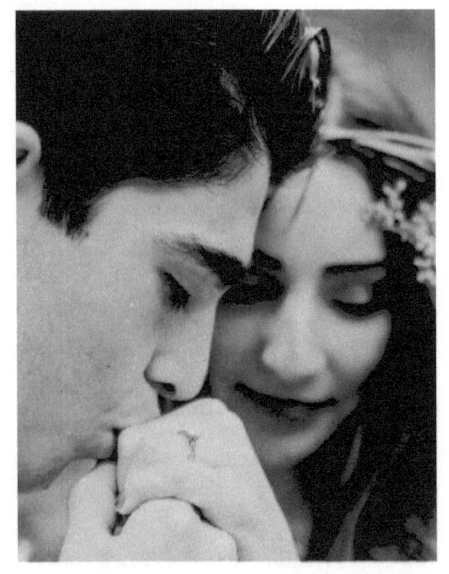

குளிர்ந்த காற்று
விண்மீன்களை
திரையிடும் காரிருள்;
யூகமாய் வழி தேடும்
விழி ;
ஆழத்தில் பரிதவிக்கும்
மௌனம் - பறவைகளின் இரவு

43. எதிர்காலம்

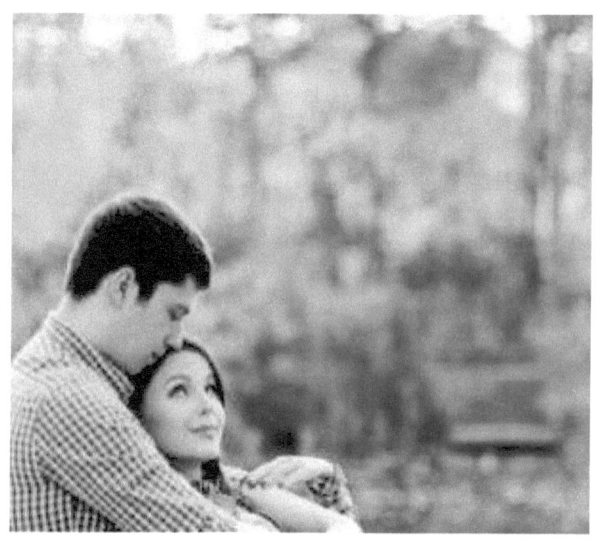

உடைந்து போன
கண்ணாடிக்கு
முன்
பிம்பங்கள் களைந்து
கிடப்பதுப் போல
மனமும்
முகத்துக்கு - முன்

44. பிம்பம்

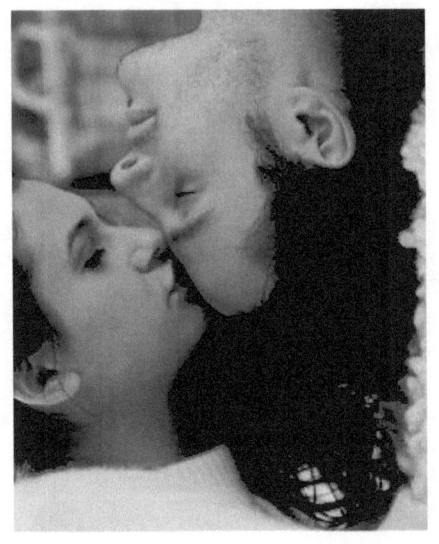

அன்பே
உலாவுகிறாய்
கற்பனை
முன்
தூறலாய்
மின்னலாய் - நீ

45. மாணவன்

எழுதிவிட
முடியாத அழகிய
கவிதை
நீ
எழுதி பழகும்
மாணவன் - நான்

46. சிறு புன்னகை

இடைமறித்து
கைது செய்கிறாய்
உறக்கம் மீது
நீ

47. இமை

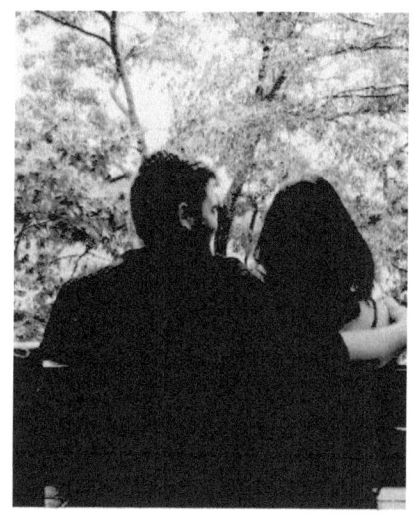

பளிச்சென்று
ஒளிர்கிறது
பால்விழி நதியில்
ஒரு கவிதை
@@@@@

www.ingramcontent.com/pod-product-compliance
Lightning Source LLC
Chambersburg PA
CBHW021044180526
45163CB00005B/2274